澳門山林

As Colinas e as Florestas
de Macau.

澳門知識叢書

澳門山林

澳門民政總署園林綠化部

三聯書店（香港）有限公司
澳門基金會

責任編輯　李　斌

裝幀設計　鍾文君　吳丹娜

叢 書 名	澳門知識叢書
書　　名	澳門山林
作　　者	澳門民政總署園林綠化部
聯合出版	三聯書店（香港）有限公司 香港北角英皇道 499 號北角工業大廈 20 樓 澳門基金會 澳門新馬路 61 - 75 號永光廣場 7 - 9 樓
香港發行	香港聯合書刊物流有限公司 香港新界大埔汀麗路 36 號 3 字樓
印　　刷	正光印刷（香港）有限公司 香港九龍新蒲崗彩虹道 56 號麗景樓 9F-56
版　　次	2017 年 4 月香港第一版第一次印刷
規　　格	特 32 開（120 mm × 203 mm）112 面
國際書號	ISBN 978-962-04-4138-7

總序

　　對許多遊客來說，澳門很小，大半天時間可以走遍方圓不到三十平方公里的土地；對本地居民而言，澳門很大，住了幾十年也未能充分了解城市的歷史文化。其實，無論是匆匆而來、匆匆而去的旅客，還是"只緣身在此山中"的居民，要真正體會一個城市的風情、領略一個城市的神韻、捉摸一個城市的靈魂，都不是一件容易的事情。

　　澳門更是一個難以讀懂讀透的城市。彈丸之地，在相當長的時期裡是西學東傳、東學西漸的重要橋樑；方寸之土，從明朝中葉起吸引了無數飽學之士從中原和歐美遠道而來，流連忘返，甚至終老；蕞爾之地，一度是遠東最重要的貿易港口，"廣州諸舶口，最是澳門雄"，"十字門中擁異貨，蓮花座裡堆奇珍"；偏遠小城，也一直敞開胸懷，接納了來自天南海北的眾多移民，"華洋雜處無貴賤，有財無德亦敬恭"。鴉片戰爭後，歸於沉寂，成為世外桃源，默默無聞；近年來，由於快速的發展，"沒有甚麼大不了的事"的澳門又再度引起世人的關注。

這樣一個城市，中西並存，繁雜多樣，歷史悠久，積澱深厚，本來就不容易閱讀和理解。更令人沮喪的是，眾多檔案文獻中，偏偏缺乏通俗易懂的讀本。近十多年雖有不少優秀論文專著面世，但多為學術性研究，而且相當部分亦非澳門本地作者所撰，一般讀者難以親近。

有感於此，澳門基金會在 2003 年 "非典" 時期動員組織澳門居民 "半天遊"（覽名勝古蹟）之際，便有組織編寫一套本土歷史文化叢書之構思；2004 年特區政府成立五周年慶祝活動中，又舊事重提，惜皆未能成事。兩年前，在一批有志於推動鄉土歷史文化教育工作者的大力協助下，"澳門知識叢書" 終於初定框架大綱並公開徵稿，得到眾多本土作者之熱烈響應，踴躍投稿，令人鼓舞。

出版之際，我們衷心感謝澳門歷史教育學會林發欽會長之辛勞，感謝各位作者的努力，感謝徵稿評委澳門中華教育會副會長劉羨冰女士、澳門大學教育學院單文經院長、澳門筆會副理事長湯梅笑女士、澳門歷史學會理事長陳樹榮先生和澳門理工學院公共行政高等學校婁勝華副教授以及特邀編輯劉森先生所付出的心血和寶貴時間。在組稿過程中，適逢香港聯合出版集團趙斌董事長訪澳，知悉他希望尋找澳門題材出版，乃一拍即合，成此聯合出版

之舉。

澳門，猶如一艘在歷史長河中飄浮搖擺的小船，今天終於行駛至一個安全的港灣，"明珠海上傳星氣，白玉河邊看月光"；我們也有幸生活在"月出濠開鏡，清光一海天"的盛世，有機會去梳理這艘小船走過的航道和留下的足跡。更令人欣慰的是，"叢書"的各位作者以滿腔的熱情、滿懷的愛心去描寫自己家園的一草一木、一磚一瓦，使得吾土吾鄉更具歷史文化之厚重，使得城市文脈更加有血有肉，使得風物人情更加可親可敬，使得樸實無華的澳門更加動感美麗。他們以實際行動告訴世人，"不同而和、和而不同"的澳門無愧於世界文化遺產之美譽。有這麼一批熱愛家園、熱愛文化之士的默默耕耘，我們也可以自豪地宣示，澳門文化將薪火相傳，生生不息；歷史名城會永葆青春，充滿活力。

吳志良

二〇〇九年三月七日

目錄

導言

　　山林，又叫林地，是指成片的天然林、次生林和人工林覆蓋的土地，包括用材林、經濟林、薪炭林和防護林等各種林木的成林、幼林和苗圃等所佔用的土地。按土地利用類型劃分，山地指生長喬木、竹類、灌木、沿海紅樹林的土地，不包括居民綠化用地，以及鐵路、公路、河流溝渠的護路、護草林。

　　何謂天然林、次生林、人工次生林？三者又有何分別？天然林（Primary forest）又稱原始林，即指未經人為干擾、人為採伐或培育的天然森林。在森林群落演替序列中，天然林為演替的頂級群落，即為某地區最原有且最穩定的森林群落。這種森林現在已經很少。次生林（Secondary forest）指植物群落從裸地發生，通過一系列次生演替階段所形成的森林，亦即森林通過採伐或其他自然因素破壞後，自然恢復的森林，因而有時又稱天然次生林。人工次生林（Artificial forest），即指森林通過採伐或其他自然因素破壞後，以人工種植方式恢復的森林。

　　參考上述概念，澳門特別行政區現時只剩下零星小面積的天然林，大部分為人工次生林。

　　山林作為澳門生態環境中的重要一環，面積雖小，卻與澳門人的生活與生產活動息息相關。基於此原因，本書將簡單地介紹澳門山林的發展過程，敍述山林對澳門環境的重要性。此外，亦將介紹澳門山林的樹種、特性及作用，並且指出其現時面對的挑戰，希望可以幫助大眾了解山林、親近山林，繼而力所能及的參與到保護山林的工作中來。

澳門的生態環境

地理概況

　　澳門特別行政區，位於珠江三角洲的西岸，北與廣東省珠海市的拱北相連，西與珠海市的灣仔、橫琴島隔水相對，東與珠江口東面的香港隔海相望，南面為中國南海；地處珠江三角洲西岸，是典型的海岸邊緣地帶，海岸線長42.44 公里，屬於比較曲折的華南港灣地形；與香港相距約60 公里，與北面的廣州相距約 145 公里。

　　澳門特別行政區由南北向的路環島、氹仔島和澳門半島三部分組成。三島互相距離為 2 至 3 公里，其中氹仔及路環兩島現已因不斷的填海造地而連接起來。澳門特別行政區的陸地總面積亦因為填海的緣故而不斷擴大，由 19 世紀的 10.28 平方公里擴展至 2013 年的 31.3 平方公里。根據澳門特別行政區地圖繪製暨地籍局 2013 年的統計資料顯示，各部分面積分別為澳門半島 9.3 平方公里、氹仔島 7.6平方公里、路環島 7.6 平方公里，餘下的部分乃因填海造陸而成的路氹填海區 5.8 平方公里及澳門大學新校區 1.0 平方公里。民政總署管轄的綠地面積則達 8.7 平方公里，約佔總土地面積的 28%。

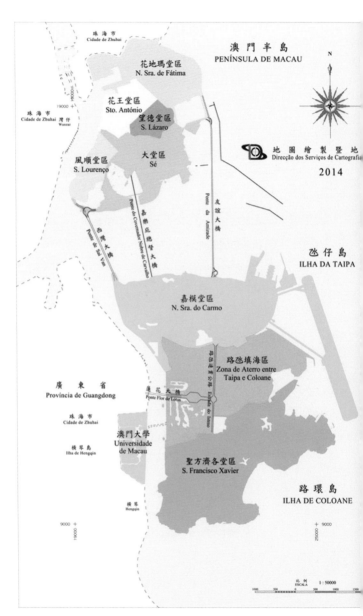

澳門地圖

地形地貌

澳門地勢低矮，主要地貌類型為平地、台地和丘陵，當中以平地和丘陵為主，兩者分別佔總面積的 48% 及 47%，台地面積則只有 0.5%。澳門天然平地較少，現在的平地大部分由填海而得來，高差不大，平地和台地高度為 2 米至 5 米，最高的山嶺也在 180 米之內。

澳門地形南高北低，由南向北傾斜，南部的路環島地勢最高，全島由山體構成，以丘陵為主，僅沿岸有狹窄的平地。其中，疊石塘山山體範圍最大，處於路環島的中部位置，其山頂最高點海拔 170.6 米，是澳門特別行政區的最高峰。除此之外，路環的主要山體尚有路環北部海拔 136.2 米的路環中間（又名中央山）和海拔 123.8 米的九澳山，以及路環南部海拔 120.0 米的礮台山等。中部氹仔島，海拔 158.2 米的大潭山和海拔 110.4 米的小潭山分立東西，其間是大片淤積與填成的平地，地勢較低。北部的澳門半島地勢最低，以平原台地為主；東部和南部分佈著海拔 90.0 米的東望洋山、海拔 71.6 米的媽閣山和海拔 62.7 米的望廈山；中央有海拔 57.3 米的大礮台山；北部則分佈有海拔 54.5 米的青洲山和海拔 48.1 米的馬交石山。在這些丘陵之

間分佈著起伏和緩的坡地，周圍則是大片人工填海的平地。

　　澳門半島，在很久以前本來是個海島，望廈山以北直至珠海拱北板樟山、將軍山前的大片土地都是汪洋大海。後來由於珠江河口帶來的大量泥沙，經過漫長的歲月，在海島與大陸之間逐漸沖積起一條狹長的沙堤（關閘馬路），高出海面約 5 至 10 米，寬約 250 至 300 米，進而把澳門變成一個與大陸相連的半島（地貌學稱陸連島）。除此之外，澳門還存在複式陸連島和島連島，這是澳門地貌的一大特徵。澳門地貌的變化主要受其所在位置及周邊泥沙淤積情況的影響。首先，珠江平均每年向珠江口外排出 8,336 萬噸泥沙，為澳門周邊的泥沙淤積提供了物質基礎；其次，珠江口的沿岸流、環流、潮流、波浪等亦為泥沙的輸送提供了動力條件。基於以上種種自然因素，再加上近代人工填海活動頻繁，澳門今日獨特的陸連島、複式陸連島及島連島的地形面貌特徵得以形成。

地質構造

　　澳門與毗鄰區有著共同的地質演化進程，其與珠江口附近在區域地質構造上同屬於華南褶皺系的贛湘桂粵褶皺

帶與東南沿海斷褶帶的交接地段，是一個以斷陷為主的山間窪地和三角洲盆地。

　　澳門與珠江口外島嶼在區域地質構造上同屬萬山隆起帶，是在“多”字形構造支配下形成的典型華南型山地海岸的組成部分。澳門半島的望廈山至大礮台山至崗頂至西望洋山至媽閣山和馬交石山至東望洋山至若憲山兩列山勢呈明顯的東北至西南走向，青洲山至望廈山至馬交石山則是西北至東南走向；氹仔島的小潭山、大潭山及路環島的疊石塘山也各自呈東北至西南走向。

　　澳門三島的基座為花崗岩體，島下深部和島上突出的丘陵均為花崗岩。澳門最主要的岩石類型是黑雲母粗粒花崗岩，遍佈整個路環島和氹仔島。該類型以黑雲母花崗岩為主，也間有中粗粒、細粒和斑狀花崗岩，後者可能是同期不同相帶的產物。澳門主要花崗岩類型可以細分為路環花崗閃長岩、濠江花崗岩、西灣二長花崗岩、西望洋鉀長石花崗岩、媽閣山花崗岩和望廈山花崗岩等，與鄰近的珠海唐家灣附近的花崗岩化學成分較為接近。

氣候概況

澳門位於珠江口西側，是中國大陸與南中國海的水陸交匯處，深受海洋和季風影響，屬於南亞熱帶季風氣候。冬夏季風向相反，氣候呈炎熱、多雨和乾濕季明顯的特點，以冬夏兩季為主，春秋兩季短暫且不明顯。

根據澳門特別行政區地球物理暨氣象局 1981 年至 2010 年近三十年氣象資料統計表（表一）所見，澳門全年氣候溫和，終年溫暖，年平均氣溫為 22.6 ℃。1 月為最冷的月份，平均氣溫為 12.5 ℃；7 月則為最熱的月份，平均氣溫為 31.6 ℃。寒冷的天氣主要集中於 12 月至翌年 2 月，為 12.5 ℃至 14.0 ℃；而炎熱的天氣主要為 6 月至 9 月，氣溫在 30.3 ℃至 31.6 ℃之間，平均超過 30 ℃。

1 月和 2 月的澳門受來自西伯利亞的冷空氣影響，吹寒冷乾燥的北風，市區溫度有時會降至 10 ℃以下。通常這兩個月內記錄得全年最低氣溫，但由於這一時期大氣中水汽含量不足，故降雨量及降雨日數相對較少。

3 月和 4 月是季節交替期，南中國沿岸吹東風或東南風，氣溫及濕度上升。春季，除了有時極為潮濕，有霧、毛毛雨及能見度低之外，其餘日子天氣尚好。

5 月至 9 月為澳門的夏季，持續時間較長。由於天氣

表一 1981年至2010年澳門氣象統計資料表

全月	氣溫（°C）			相對濕度（%）	日照時間（h）	降雨		風		雷暴*	霧*
	平均最高	平均	平均最低	平均	總量	總量（毫米）	日數	盛行風向	平均風速（公里/h）	日數	日數
1月	18.2	15.1	12.5	73.8	127.4	26.5	5.5	N	14.1	0.1	1.7
2月	18.5	15.8	13.6	81.0	79.4	59.5	9.9	N	13.3	0.7	3.5
3月	21.0	18.3	16.2	84.5	71.5	89.3	11.7	ESE	12.7	2.0	6.3
4月	24.7	22.1	20.2	86.1	85.3	195.2	12.0	ESE	12.6	3.8	4.9
5月	28.4	25.6	23.6	84.4	136.4	311.1	13.9	ESE	12.6	7.0	0.5
6月	30.3	27.6	25.6	84.0	155.3	363.8	17.7	S	12.7	10.0	0.04
7月	31.6	28.6	26.2	81.8	223.2	297.4	16.0	SSW	12.4	9.0	0.04
8月	31.5	28.4	26.1	81.4	195.4	343.1	16.0	ESE	11.4	10.5	0.0
9月	30.4	27.4	25.1	77.9	176.5	219.5	12.3	ESE	13.1	6.6	0.0
10月	28.1	25.0	22.6	72.4	192.3	79.0	6.1	N	14.5	0.9	0.04
11月	24.1	20.9	18.3	70.2	172.2	43.7	4.6	N	15.1	0.1	0.1
12月	20.1	16.8	14.0	68.5	159.1	30.2	4.5	N	14.8	0.1	0.5
年均	25.6	22.6	20.3	78.8	1773.9	2058.1	130.2	N	13.3	50.7	17.6

備註：引自澳門特別行政區地球物理暨氣象局2013年資料。

* 自1981年起計。

炎熱及潮濕，故此帶來不少惡劣天氣，如暴雨及雷暴等，而水龍捲亦偶有出現。同時 5 月至 10 月，頻密地出現熱帶氣旋，造成這段時間內雨量、氣溫、降雨日數及雷暴等，都達至全年最高峰。

10 月秋季來臨，亞洲大陸天氣轉涼，澳門秋季時間短暫，天氣晴朗且穩定，舒適度高，最後返回清涼乾爽的 11 月，而北方的冷空氣亦多在 12 月再次入侵。

由於澳門近海，雨量方面由表一可見，年均總降雨量超過 2,000 毫米，降雨日數達 130 天。每年的 4 月至 9 月為雨量較充沛的月份，平均達 288.35 毫米。1 月為雨量最少的月份，只有 26.5 毫米，而 6 月則為雨量最多的月份，達 363.8 毫米。

基於澳門近海多雨，相對濕度偏高，月平均達 70% 至 86.1%，年平均達 78.8%，當中有 7 個月份平均超過 80%，分別為 2 月、3 月、4 月、5 月、6 月、7 月及 8 月，到秋冬季則稍為降低至 68.5% 至 77.9% 間。

根據澳門特別行政區地球物理暨氣象局資料，由 2000 年 1 月 1 日至 2013 年 12 月 31 日止，氣象局共發出紅色訊號 17 次、黑色訊號 7 次及暴雨警告訊號 50 次。13 年內共發出相關訊號 74 次，主要於 4 月至 8 月發出，且多是有關

雷暴雨的惡劣天氣。

土壤

　　澳門的土壤以花崗岩發育而成的赤紅壤為主，這是因為澳門地區的燕山期花崗岩以粗粒花崗岩為主，局部節理十分明顯，水和熱可以通過節理滲入，易促進母岩風化。此外，澳門還有一些土壤為濱海沖積土和人工填土。這與澳門所處的地理位置和淺水港特點有很大關係。如前所述，澳門位於珠江口的一側，西江出口不遠處，江河剛入海，水的流速大減，有利於攜帶的泥砂沉積下來，在地貌上是一個堆積環境。

　　雖然澳門氣候濕熱多雨，但蒸發量大，加之陸地面積小，花崗岩裸露且丘陵坡地不易積水，花崗岩本身積蓄地下水能力較差，土壤含水量受到嚴重影響。土壤含水量在 13% 以下；表層土壤容重少於 1.65 克 / 立方厘米；土壤呈酸性或弱酸性，土壤 pH 值介於 4.3 至 5.7 之間；土壤有機質含量在 1.7% 至 7.4% 之間。由此可見，澳門山地土壤較貧瘠，營養含量較低。這也是該區域地帶性赤紅壤上植被恢復的重要營養限制因素。

澳門山林的發展

　18 世紀末，澳門的丘陵幾乎沒有樹木，山林的面貌可以用單調乏味來形容。1882 年開始於路邊種植樹木，卻遇到不少困難，效果並不理想。當時仍未開始於山林種植樹木，山脊荒蕪且光禿。

　澳門的土壤屬於貧瘠的礦物質土，主要成分為疏鬆含鐵的花崗岩，斷面消蝕。無有機表層，只有一些零散的堆積土層。低窪地帶或山區才有能用於耕作或造林的土壤，因其可積聚各種風化物質。離島山坡的植物群落以叢生的攀援植被為主，而低窪地帶以及村落附近，農田邊引種的樹木，適應水土後，已變成可自行繁衍的品種。1886 年，澳門衛生局局長施利華先生在附有澳門及帝汶省的第一份植物概覽的報告內，曾指出屬於本地區的植物品種有 277 種，當中草本 138 種、灌木 54 種、喬木 42 種、攀援植物 29 種及蕨類 14 種。

　山上缺乏樹木，且土地貧瘠，天然條件差。不過當地的土壤卻因在此居住的人進行農業及畜牧業活動，而漸漸改良。事實上，至 19 世紀，氹仔及路環兩島很多土地均用作耕種，政府以租賃方式，將土地租給本地居民用作耕種及飼養牲畜。農業及畜牧業因政府的大力推動，發展迅速。

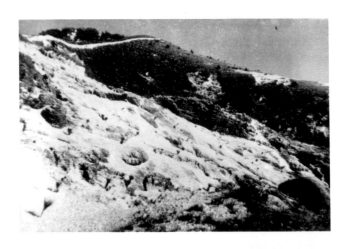

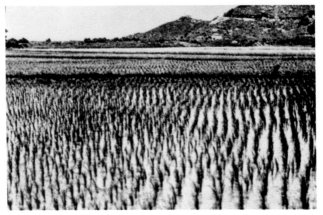

（上）離島山林舊貌
（下）種植稻米

　　及至第二次世界大戰爆發，因生活困苦而湧入澳門的難民愈來愈多，導致糧食不足日趨嚴重。為解決糧食不足的問題，當時的總督頒佈法例，明確土地委員會主席有權批給市區內土地暫作耕種。二戰結束後，澳門半島受面積所限，無法將大量土地用於農業，故鼓勵利用離島土地作農業、畜牧之用，以為澳門半島市民提供新鮮的糧食及畜產品等等，從而大幅減少每日從境外進口糧食。此舉更進一步推動了農業的發展，農民及禽畜飼養人士亦認為將生產場地遷往離島最為理想。至 20 世紀 70 年代，農業蓬勃發展，離島以種植水稻為主；而隨著澳門半島都市化發展，菜農及花農亦紛紛遷至離島，促成澳門主要農業生產集中於離島的現象。

　　澳門樹木的種植工作最早可追溯到 1882 年。當時已有文獻記載種植主要在氹仔和路環村落的周圍。及後亦於氹仔、路環及小橫琴選定多幅土地，該等地段泥土厚，且不受北風和東風吹襲，劃定作為樹苗場的地段，進行種植。當中包括天后廟、石排灣山谷及九澳山坡，推測當時種植的為馬尾松（Pinus massoniana Lamb.）；當時種植樹木主要作薪柴之用。

　　至 1955 年，於氹仔及路環進行多項種植工作，而氹仔

（上）1948 年氹仔龍環葡韻五間屋
（中）1988 年氹仔龍環葡韻五間屋
（下）2014 年氹仔龍環葡韻五間屋

島亦廣植松樹，使小潭山已完全被成年的馬尾松樹林所覆蓋。連七潭公路附近，也有發育良好的小灌木叢。而大潭山亦因種植該樹種後，由原來一片攀援植物的植被，變為林木蔥鬱。路環方面，松樹的覆蓋率較低，以大片的矮叢林及蕨類植物為主。

當時種植最多的品種為馬尾松，其次是台灣相思（Acacia confusa）、木麻黃（Casuarina equisetifolia L.）、牛尾松（Casuarina stricta Dry ex Alt.）、樟（Cinnamomum sp.（L.）Presl）、桉（Eucalyptus sp.）、紅膠木（Lophostemon confertus）、大葉合歡（Albizia lebbeck）及白千層（melaleuca lencadendra Linn. S.t.Blake.）等等。1953 年至 1958 年間，開始引入一些外來物種，如象草（Pennisetum purpureum Schum）。象草起初主要為牧牛之用，其後發現其生長迅速，且根芽組織能深入泥土，起鞏固作用，並減低暴雨的沖刷，於防止水土流失方面有重要作用。至 1970 年代中期，於路環九澳至黑沙一段興建黑沙水庫及九澳水庫後，象草對林區的作用更趨重要，除可豐富淺層地下水維持其水深外，亦可有規律地疏導雨水。

1962 年 5 月 26 日，時任澳門總督羅必信立令將“所有與農業、畜牧及林業發展計劃相關的部門”，歸入海外農

業研究團的澳門工作隊。此工作隊的工作涵蓋多個範疇，如土壤學、農田水利、農業、園藝、果樹栽培、林業、家禽飼養業、養豬、狩獵、養蠔業等。澳門工作隊成立後，積極推動耕作、擴大耕作範圍、增加灌溉用水源的開發，並於路環農場興建一號水閘。同年獲香港農漁林處送贈紅膠木種子，並將之試驗種植於離島的山坡地。

因此，1960 年代，繼續以培育馬尾松幼苗為主，並借鑑香港的種植經驗，在路環的谷地試種樟樹，並加種紅膠木（見表二）。對比路環農場苗圃的工作成果，發現一些樹種的播種量有明顯的增長。以松樹為例，透過種子培植的

表二　1962至1964年澳門新種植樹種數量表

樹木名稱	數量（株）		
	1962年	1963年	1964年
台灣相思Acacia confusa *	37,355	9,294	11,300
台灣相思 Acacia confusa **	-	10,120	9,800
木麻黃 Casuarina equisetifolia L.	10,019	518	980
樟Cinnamomum camphora（L.）presl	538	730	2,900
大葉桉 Eucalyptus robusta	-	200	430
紅膠木 Lophostemon confertus	-	420	50

* 袋育苗。
** 直接從苗圃運往指定地點的棵根苗。

實生苗數量由 62,000 株增加至 99,000 株。由於該年降雨量較少，以致頗多的成年松樹死亡，而新種植的數目亦有限。

　　總結 1960 年代的種植經驗，發現馬尾松及台灣相思的生長迅速，成林效果良好。因此，1965 年繼續於荒野播下馬尾松種子約 64,000 顆及種植台灣相思 14,000 株。另外亦種下樟樹 3,900 株及鳳凰木 4,080 株。山體迅速得以改善，光禿地漸漸成林，效果比預期的快。因山上的自然條件適合種植馬尾松及台灣相思，以至於當時的山林主要被這兩種樹木所覆蓋。種植單一樹種在當時亦衍生出意料之外的問題，即病蟲害的問題。至 1970 年代開始，山林受松突圓蚧、馬尾松毛蟲及星天牛的影響嚴重，導致大片松樹枯死，林區再次變得荒蕪，情況令人擔憂。

　　林區受蟲害侵襲時，澳門當地政府曾嘗試以化學藥品進行防治，但因缺乏有關的經驗及設備，蟲害情況仍未能控制，大量松樹枯槁而死。及後葡國來澳的專家建議將受侵襲的樹木砍掉，並以闊葉樹種取代之，改以混交種植法。混交種植的好處在於遇上某一種病蟲害時，可避免整片林地被毀滅，同時亦可使林地的動植物品種趨向多元化。為增加成林的機率，政府特別挑選已適應本澳氣候及土壤的鄉土樹種，以降低風險，提高存活率。

1979 年昆蟲學家及植物病理學家視察離島林區

　　林區常大面積受病蟲侵襲，尤其是路環島，因此，於 1982 年起，政府開始進行大規模的重植工作。重植工作開展前，需於林區進行清理、開闢小徑及清除植樹帶的地上物，並砍伐或移除已枯死的松樹。該等工作繁複、困難，且耗費大量人力物力。1983 年澳門方面首次與廣東省林業廳聯繫，互相交流技術與意見，並得粵方技術人員參與，使得重植工作更順利更快速推進。

　　1982 年至 1995 年間，在路環重新造林面積達 178.74

公項，栽種樹木 239,027 株，共有 16 個品種，細列如下表：

表三　1982年至1995年路環新造林樹種及數量表

樹木名稱	數量（株）
台灣相思Acacia confusa	149,104
耳葉相思 Acacia auriculiformis	5,503
大葉合歡 Albizia lebbeck	2,400
矮白花羊蹄甲 Bauhinia variegata var. candida	800
洋紫荊 Bauhinia blakeana	397
白花洋紫荊 Bauhinia variegate L. var. candida	2,400
宮粉羊蹄甲 Bauhinia variegata	2,400
木棉 Bombax ceiba	1,200
黃槐 Cassia surattensis	1,800
木麻黃 Casuarina equisetifolia	5,600
樟Cinnamomum camphora	1,423
鳳凰木 Delonix regia	500
大葉紫薇 Lagerstroemia speciosa	800
楓香 Liquidambar formosana	9,600
木荷 Schima superba	43,100
紅荷 Schima wallichii	12,000

經過數十年的努力，離島的植被已得以重建，由原來的光禿地變成一片綠油油的山林景致。沒有舊日的相片對照，確實難以想像昔日的舊貌。然而，重植林主要種植快

速生長的先鋒樹種台灣相思，佔重植林區約 60%。唯先鋒樹種樹齡一般只有 30 年，生長超過十年後，便開始慢慢出現枝條乾枯的老化現象。特別在立地條件較差的山頂，更需要適時更新。

2001 年起，重植林工作進一步推行，每年選取 3 至 4 公頃林相衰退較為嚴重的林區進行種植，並引入本土樹種，如木荷、火力楠、紅錐、降真香、大頭茶、紫檀、鐵冬青、觀火木、石栗、白桂木等等，逐步重建鄉土性林分結構。至 2013 年止，林分改造的面積已超過 44 公頃。林分改造最有效和最省力的方法就是順從生態系統的演替發展規律來進行。森林演替是一個動態過程，是一些樹木取代另一些樹木，一個森林群落取代另一個森林群落。在自然條件下，森林的演替遵循著客觀規律，從先鋒群落，經過一系列不同的演替階段，而達互中生性頂級群落。循著這個規律進行森林植被的重建，在不同的演替階段採用不同的植物進行人工林分改造，將可加速物種多樣性的發展，加快演替的進程，在較短的時間裡提高人工林的品質。

近年，民政總署與內地學術機構就澳門的綠地及植被進行不同類型的研究，當中包括 2010 年至 2011 年與華南農業大學合作的 "澳門園林建設與綠地系統規劃研究" 及

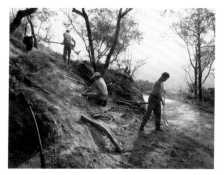

（上）清走已枯萎的樹木
（中）將日常進行修剪樹木所得的枝幹作梯級
（下）已砌好的梯級

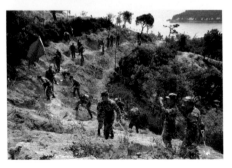

（上）新開挖的樹穴
（中）新開挖的堆肥池
（下）解放軍駐澳部隊參與重植

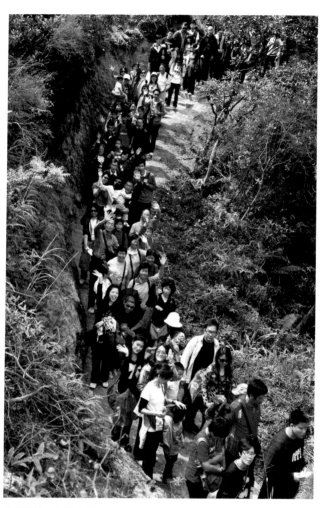

參與重植工作的市民

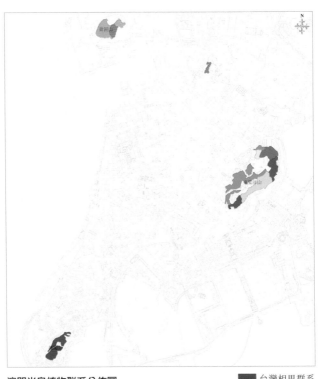

澳門半島植物群系分佈圖

台灣相思群系
石栗群系
陰香群系
山杜英群系
假蘋婆群系
破布葉群系
海南蒲桃群系
翻白葉樹群系
細葉榕群系

2011 至 2013 年與中山大學合作的 “陸生自然植被研究”。

在進行 “澳門園林建設與綠地系統規劃研究” 時，華南農業大學將澳門的綠地重新進行分類，而重植林就被編入 mG4 生態景觀綠地內 mG41 風景林地（見表四）。風

表四 澳門半島生態景觀綠地分佈表

綠地分類	澳門半島
mG41-m-01	東望洋山（松山）
mG41-m-02	青洲山
mG41-m-03	媽閣山
mG41-m-04	望廈山
mG41-m-05	西望洋山
mG41-m-06	馬交石山

表五 澳門離島生態景觀綠地分佈表

綠地分類	離島
mG41-I-01	疊石塘山
mG41-I-02	九澳山
mG41-I-03	小潭山
mG41-I-04	大潭山
mG41-I-05	龍環葡韻鷺鳥林
mG41-I-06	澳門大學周邊山體
mG41-I-07	路環健康徑景點
mG41-I-08	路環步行徑景點

景林地指具有一定景觀價值，對城市整體風貌和環境起改善作用，配套有若干遊覽、休息、娛樂等設施的林地。至今，澳門的風景林地面積達 302 公頃，其中澳門半島約佔 24 公頃，而離島則約佔 278 公頃，各區細列如表五。

　　一個地區的植被即該地區所有植物群落的總和。植物群落（phytocoenosium、phytocommunity 或 plant community）是由一些植物在一定的環境下所構成的一個總體。在一個植物群落內，植物和植物之間、植物與環境之間具有一定的相互關係，並形成一個特有的內部環境或植物環境。研究顯示，澳門陸生自然植被面積雖然不大，但有較高的群落多樣性，共有 5 種植被型，30 種植被群系，總計 59 種群叢，共同構成澳門植被的主體部分。澳門陸生自然植被的原生性不強，有些是原生性植被破壞後形成的次生林，這部分為數不多；大部分由人工綠化造林後，得以良好保護自然發展而成；也有少量是人為破壞後的荒地自然發展而成的。

表六　澳門5種植被型及30種植被群系

植被型	植被群系
針葉林 Coniferous Forest	針葉林馬尾松群系 Coniferous Forest Pinus massoniana Formation
針闊葉混交林 Coniferous and Broad-leaved mixed Forest	針闊葉混交林馬尾松群系 Coniferous and Broad-leaved mixed Forest Pinus massoniana Formation
常綠闊葉林 Evergreen Broad-leaved Forest	木麻黃群系 Casuarina equisetifolia Formation
	台灣相思群系 Acacia confusa Formation
	耳葉相思群系 Acacia auriculiformis Formation
	檸檬桉群系 Corymbia citriodora Formation
	木荷群系 Schima superba Formation
	火力楠群系 Michelia macclurei Formation
	黧蒴錐群系 Castanopsis fissa Formation
	鴨腳木群系 Schefflera heptaphylla Formation
	鼠刺群系 Itea chinensis Formation
	石栗群系 Aleurites moluccana Formation
	陰香群系 Cinnamomum burmannii Formation
	山杜英群系 Elaeocarpus sylvestris Formation
	假蘋婆群系 Sterculia lanceolata Formation

（接上）

植被型	植被群系
常綠闊葉林 Evergreen Broad-leaved Forest	破布葉群系 microcos paniculata Formation
	血桐群系 macaranga tanarius Formation
	海南蒲桃群系 Syzygium cumini Formation
	翻白葉樹群系 Pterospermum heterophyllum Formation
	細葉榕群系 Ficus microcarpa Formaton
	南洋楹群系 Falcataria moluccana Formation
	矮林豺皮樟群系 Coppice Litsea rotundifolia var. oblongifolia Formation
常綠落葉闊葉混交林 Evergreen and Deciduous Broad-leaved mixed Forest	楓香群系 Liquidambar formosana Formation
	山烏桕群系 Sapium discolor Formation
	楝葉吳茱萸群系 tetradium glabrifolium Formation
灌叢 Shrub	苧麻群系 Boehmeria nivea Formation
	鈿齒葉柃群系 Eurya nitida Formation
	廣東蒲桃群系 Syzygium kwangtungense Formation
	灌叢豺皮樟群系 Shrub Litsea rotundifolia var. oblongifolia Formation
	露兜樹群系 Pandanus tectorius Formation

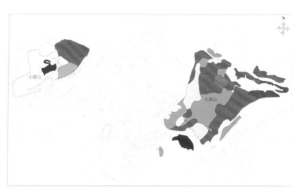

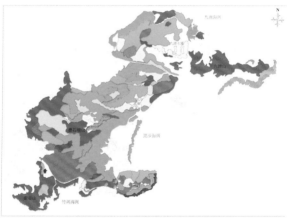

☐ 針闊葉混交林馬尾松群系		■ 血桐群系	
■ 木麻黃群系		☐ 細葉榕群系	
■ 台灣相思群系		■ 南洋楹群系	
■ 耳葉相思群系		■ 矮林豺皮樟群系	
■ 檸檬桉群系		■ 山烏桕群系	
■ 木荷群系		■ 楝葉吳茱萸群系	
■ 火力楠群系		▨ 細齒葉柃群系	
■ 鵝掌錐群系		■ 廣東蒲桃群系	
■ 鴨腳木群系		■ 灌叢豺皮樟群系	
■ 鼠刺群系		■ 露兜樹群系	

（上）氹仔植物群系分佈圖
（下）路環植物群系分佈圖

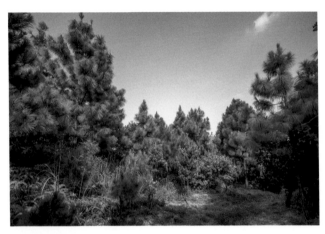

（上）針葉林
（下）針闊葉混交林

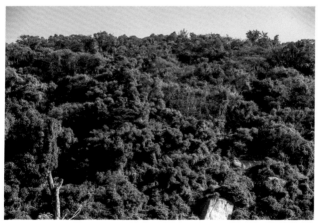

（上）常綠闊葉林
（下）常綠落葉闊葉混交林

林區常見的喬木品種包括耳葉相思、台灣相思、木麻黃、陰香、潺槁樹、木荷、火力楠、朴樹、白楸、野漆樹、山烏桕等。

灌木則以豺皮樟（Litsea rotundifolia）、梅葉冬青（Ilex asprella）、山指甲（Ligustrum sinense）、酒餅簕（Atalantia buxifolia）、羊角拗（Strophanthus divaricatus）、黑面神（Breynia fruticosa）、鹽膚木（Rhus chinensis）、五指毛桃（Ficus hirta）等為主。

藤本則以夜花藤（Hypserpa nitida）、青江藤（Celastrus hindsii）、無根藤（Cassytha filiformis）、藤黃檀（Dalbergia hancei）、亮葉雞血藤（Millettia nitida）、小葉買麻藤（Gnetum parvifolium）、牛眼馬錢（Strychnos angustiflora）等為主。

直到現在，林區的重植工作仍在進行，以每年 4 公頃的面積為目標。除持續以鄉土樹種作更替外，亦會於山林中重建防火林帶，期望在重整衰退山林之同時，亦能達到防止山火蔓延的功能，以減低山火對林區的破壞。同時，重植的目的除了將山種滿樹木，除了要"綠"之外，亦會考慮到優化山林的功能及視覺景觀等因素。

山林的管理工作在不同的時期，由不同的單位負責統

籌及管理。由 1960 年代的海外農業研究團的澳門工作隊至今天的民政總署,一直肩負著山林的規劃、重整、保護及養護等相關工作。相信將來亦會循著澳門的發展,優化現有的林區,為市民提供更舒適的山林休憩環境。

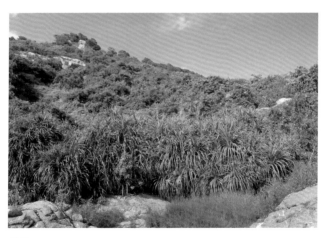

灌叢

山林對澳門環境的影響

於前一章「澳門山林的發展」可見，要保育、重植、養護林區並不容易，需耗費大量人力、物力及財力。為何我們仍要大費周章地進行山林的護養工作呢？山林對大環境、小氣候、生態、動植物、人文等又起著甚麼重要作用？以下簡單介紹山林的環境效益與功用。

大環境

溫室氣體是造成全球氣候變暖的主因之一，而樹木則會吸收二氧化碳，製造氧氣。地球上的碳大致分佈在 5 個碳儲存庫（Carbon Pool）：海洋、地底、土壤、大氣及植物。其中以海洋儲存量最高，地下資源其次，其後為土壤、大氣、植物體等。

所謂的碳循環其實就是碳在這 5 大儲存庫中轉換的過程。例如以大氣來看，生物呼吸及燃料使用產生的二氧化碳釋放至大氣中，是為碳源（Carbon Source）；植物捕捉大氣中的二氧化碳，是為碳匯（Carbon Sink）。碳元素就在「源」與「匯」的過程中，移動到不同的碳儲存庫。

對大氣來說，森林生態系具有重要的碳匯功能，其碳儲存部分為植物體的地上部、植物體的地下部、枯死木、

枯枝落葉、森林土壤等。林木藉由本身的生理特性進行光合作用需吸收大氣中的二氧化碳，並釋放出氧氣。根據光合作用反應式，林木生物量每增加 1 公噸，需要 1.6 公噸的二氧化碳，同時亦會釋出 1.2 公噸的氧氣。而所儲存的二氧化碳即轉化為有機碳形式儲存於林木體內，林木的碳吸存能力，則視林木的生長和枯死情況而異，也依樹種組成、林齡結構、森林的健全情形等而異。

降低二氧化碳的濃度，並減緩其對氣候的衝擊，已成為世界各國所共同關注的議題。可經由二氧化碳減量（mitigation）及環境適應（adaptation）兩方面著手。二氧化碳減量的話，對整體經濟產生較大的衝擊，同時所需的成本也較高。因此，營造可持續的綠色環境，強化林區的經營，推廣生態材料使用等等，成為大氣環境研究的重要課題。

小氣候

全球氣候變暖，導致日夜溫差變小、全年日照時數縮短、降雨強度增強等異常現象，使旱災、洪水、暴風雨加劇以及饑荒與疾病增加。這不只對全球氣候造成嚴重影

響，對城市亦起著不同程度的影響。

調節溫度

城市森林可增加空氣濕度，一株成年樹，一天可蒸發 400 千克水，所以樹林中的空氣濕度明顯上升。城市綠地面積每增加 1%，當地夏季的氣溫就可降低 0.1 ℃。植物還有反射太陽輻射、遮蔭及蒸發的作用，可調節微氣候，舒緩溫室效應，估計可降低氣溫 3 ℃至 5 ℃；樹蔭下氣溫甚至比空地上低 10 ℃，冬天則會高 3 ℃。

氧氣製造

如前所述，樹葉在陽光下能吸收二氧化碳，並製造生物體所需的氧氣。據測定，每公頃闊葉林每天約可吸收 1 噸二氧化碳，釋放 700 千克氧氣。

除塵

樹葉上長著許多細小的茸毛和黏液，能吸附煙塵中的碳、硫化物等有害微粒，及病菌、病毒等有害物質，還可以大量減少和降低空氣中的塵埃。如一公頃草坪每年就可吸收煙塵 30 噸以上。

水土保持

植樹造林可使水土得以保持。植被覆蓋率低的地方，每逢雨季就會有大量泥沙流出，可毀壞農田、填高河床、淤塞入海口等等，危害極大。樹木的根系可生長如樹冠一樣大，牢牢"抓"住土壤，可減少水土流失。土壤內含的水分，亦可讓樹根不斷吸收及儲存。據統計，一畝樹林比沒有植樹的地區能多儲水 20 噸左右。可以說植樹造林對治理沙化耕地、控制水土流失、防風固沙、增加土壤儲水能力等都扮演著重要的角色，且能大大改善生態環境，減輕自然災害導致的損失。

抵擋風沙

植樹造林能防風固沙，風沙所到之處，田園會被掩埋，城市則變成廢墟。防護林能有效抵禦風沙的襲擊，減弱風力。當風遇上防護林時，其風速可減弱 70% 至 80%。

抗污染

空氣污染

據統計，一畝樹林一年可以吸收灰塵 20,000 千克至 60,000 千克，每天則能吸收 67 千克二氧化碳，釋放出 48 千克氧氣。一個月可以吸收有毒氣體二氧化硫 4 千克，有淨化空氣的作用。

噪音

綠化能吸收聲波、減低噪音。在人口集中、交通發展很快的地方，噪音對人的影響愈來愈大。在城市街道上種植樹木，可消減噪音 7 至 10 分貝，而片林就可降低噪音 5 至 50 分貝。

生物多樣性

山林植被具蓄水及保水的功能，能為不同的物種提供其合適的生存空間，使之得以生存繁衍，從而形成一個完整的生態體系，增加生物多樣性。生態系中物種越多，組成越複雜，就越不會因為少數幾個物種的變動而產生重

大的改變。因此，生物多樣性可說是穩定自然環境的基礎
之一。

景觀效果

　　山林除上述的功能外，亦可滿足景觀上的效果。於山
林種植不同的樹木，不同樹木大小、高矮、形態及色澤等
等，均可豐富山林景致，使之色彩斑斕、充滿趣味，令人
心曠神怡。樹木的葉色深淺各有不同，一些葉片亦會隨著
季節的轉變而轉換，再加上不同的開花期，使人於不同的
季節到達山林，都可欣賞山林不同的面貌，達至視覺景觀
上的豐富體驗。

休閒旅遊

　　城市人於假日走入山林，沐浴於大自然中，身心得以
放鬆，心情亦豁然開朗。可體驗自然生態活動，並兼備旅
遊休閒、自然教育、運動、健身、生態學習等功能。還能
可作為一家老小的郊遊場地，在促進親子關係之餘，亦可

教導孩子認識大自然，愛護大自然。與家人或朋友一同欣賞林中的樹木、花朵、鳥類、昆蟲等等，也可忘卻都市的喧鬧繁囂。

澳門山林的主要樹種

樹木品種的選定可以說是隨著不同的年代、環境、需求等等因素而有所不同。就如同前文所述，於 1960 年代，為加快林區成林的速度，選擇生長速度快的先鋒樹種；至林分已趨穩定，則改為種植本土樹種。以下將介紹幾種對澳門山林發展具有舉足輕重作用的先鋒樹種、現時常選用的本土樹種及防火林帶常用的樹種。

先鋒樹種

1. 馬尾松 Pinus massoniana Lamb

　　常綠喬木；樹皮紅褐色，裂成不規則的鱗狀塊片；枝條每年生長一輪，稀二輪，一年生枝淡黃褐色，無毛；冬芽圓柱形，褐色，芽鱗邊緣絲狀。針葉每束 2 針，稀 3 針，細柔，橫切面半圓形，皮下層細胞單型，有邊生。雄球花淡紅褐色，圓柱形，彎垂，聚生於新枝下部成穗狀，長 6 至 15 厘米；雌球花單生或 2 至 4 個聚生於新枝近頂端，淡紫紅色，一年生小毬果生於近枝頂；上部珠鱗的鱗臍具向上直伸的短刺，下部珠鱗的鱗臍平鈍無刺；毬果卵圓形，長 4 至 7 厘米；鱗盾菱形，微隆起或平，鱗臍微凹，無刺；種子長卵圓形，子葉 5 至 8 枚。花期 3 至 4

馬尾松

月；果熟期次年 10 至 12 月。

　　馬尾松是極陽性樹種，適於乾燥的紅土和黏質土壤，耐瘠薄的砂礫和乾燥荒蕪的山地，不耐鹽鹼土，為重要的荒山造林樹種。

　　在澳門被列入古樹名木的馬尾松只有一株，位於松山北面山坡的闊葉林中，樹幹胸圍達 2.58 米，高約 19 米，生長狀況良好。

　　主要分佈於河南、陝西及長江流域等地。本澳可見於松山市政公園、路環、氹仔等地。生於山地疏林。

2. 濕地松 Pinus elliottii

　　常綠喬木；樹皮灰褐色或暗紅褐色，縱裂成鱗狀塊片剝落；枝條每年生長 3 至 4 輪，小枝粗壯。針葉 2 至 3 針一束並存，長 18 至 25 厘米，樹脂道 2 至 11 個，內生；葉鞘長約 1.2 厘米。一年生小毬果生於小枝側面；毬果圓錐形或窄卵圓形，反曲著生或直生，長 6.5 至 13 厘米，徑 3 至 5 厘米，具梗，種鱗張開後徑 5 至 7 厘米，成熟後至第二年夏季脫落；種鱗的鱗片近斜方形，肥厚，鱗臍瘤狀，頂端急尖；種子卵圓形，微具 3 棱，黑色，具灰色斑點，種翅易脫落。花期 2 至 3 月；果熟期次年 10 月。

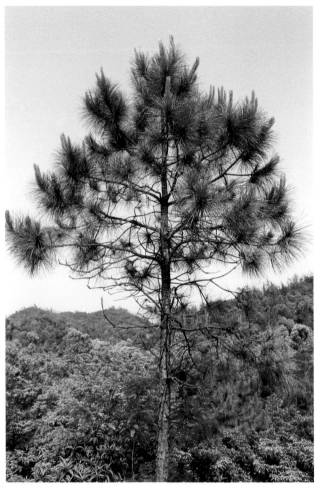

濕地松（全株）

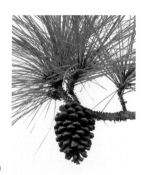

濕地松（松果）

　　主要分佈於廣東、廣西、江西、湖北、台灣等地。原產美國東南部。本澳可見於路環樹木園、石排灣郊野公園等地。

3. 台灣相思 Acacia confusa

　　常綠喬木，樹皮褐色。葉狀柄披針形，長 6 至 10 厘米，寬 0.5 至 1.3 厘米，直或微彎，無毛，有縱脈 3 至 5 條。頭狀花序球形，直徑約 1 厘米；花金黃色，微香。莢果扁平，長 4 至 9 厘米，寬 0.7 至 1.2 厘米；約有種子 2 至 8 顆，種子間微縊縮。花期 3 至 10 月；果期 8 至 12 月。

　　為荒山造林樹種；材質堅硬，可作農具；樹皮可提單寧，花可做調香原料。

（上）台灣相思（花）
（下）耳葉相思（葉）

主要分佈於廣東、廣西、海南、江西、福建、浙江、台灣、四川、雲南等地。本澳於松山市政公園、氹仔、路環有栽培。

4. 耳葉相思 Acacia auriculiformis

常綠喬木。樹皮灰白色，平滑；枝條下垂，有棱。葉狀柄鐮狀長圓形，長 10 至 20 厘米，寬 1.5 至 4 厘米，有縱脈 3 至 7 條。穗狀花序長 3.5 至 8 厘米，1 至數枝簇生於葉腋或枝頂；花金黃色；花冠長 0.17 至 0.2 厘米。莢果旋捲，長 5 至 8 厘米，寬 0.8 至 1.2 厘米；種子黑色，約 12 顆。花期 10 月。

植株生長快，花金黃色，繁密，適於荒山綠地。

原產於澳大利亞及新西蘭。廣東有引種。本澳於紀念孫中山市政公園、氹仔、路環有栽培。

5. 木麻黃 Casuarina equisetifolia

常綠喬木；樹皮粗糙，深褐色，不規則縱裂；枝紅褐色，有密集的節。鱗片狀葉通常每輪 7 枚，披針形或三角形。花雌雄同株或異株；雄花序棒狀圓柱形；雌花序通常頂生於近枝頂的側生短枝上。果序毬果狀，橢圓形，小苞

片木質，闊卵形。頂端略鈍或急尖。花期 4 至 5 月；果期 7 至 10 月。

濱海地區常栽作防風樹。

主要分佈於廣東、廣西、福建、台灣沿海地區。本澳可見於松山市政公園、螺絲山公園常有栽培。

木麻黃具有抗風力強，不怕沙埋，能耐鹽鹼的特性。以木麻黃為主的沿海防護林在緩解東南沿海生態環境惡化、彌補海岸帶生態脆弱性、抵禦自然災害、改善沿海地區人民生活環境和保障農業可持續發展等方面發揮了重要的作用。該樹種為沿海地區沙地造林的主要樹種，特別在海岸風口地段的造林具有不可替代的地位。

木麻黃

6. 細葉榕 Ficus microcarpa

常綠喬木；各部無毛，老樹常具鏽褐色氣根。葉薄革質，狹橢圓形，長 4 至 8 厘米，寬 3 至 4 厘米，全緣；托葉小，披針形。雌雄同株，榕果成對腋生或生於已落葉枝葉腋，熟時黃或微紅色，扁球形，徑 0.6 至 0.8 厘米，無總柄，基生苞片 3 枚，廣卵形，宿存；榕果內花間有少許短剛毛，雄花無柄或具柄，散生內壁，花絲與花藥等長；雌花和癭花相似，花被片 3 枚，廣卵形，花柱近側生，柱頭短，棒形。瘦果卵圓形。花果期 5 至 12 月。

於澳門廣泛種植，在澳門有不少古樹。樹冠開闊，枝葉茂盛，根系發達，抗風力強，為優良的風景樹及防風樹。

主要分佈於中國西南部、南部至東南部，亞洲南部、東南部至大洋洲。本澳可見於何賢公園、盧廉若公園、螺絲山公園等地。常生於林中、曠地、路邊；野生或栽培。

7. 山烏桕 Sapium discolor muell. Arg

喬木，高達 10 米。葉紙質，橢圓狀卵形，長 4 至 10 厘米，寬 2 至 5 厘米，頂端短尖或鈍，下面粉綠色；葉柄細長，頂端具 2 枚腺體。穗狀花序，頂生，長 3 至 7 厘米；雄花 5 至 7 朵簇生於苞腋，苞片卵形，基部具腺體；

（上）細葉榕（氣根）
（下）細葉榕

（上）山烏桕
（下）冬季葉色轉紅的山烏桕

雄花的花梗長 0.1 至 0.3 厘米；花萼杯狀，具齒裂；雄蕊 2 至 3 枚；雌花 3 至 4 朵生於花序基部，有時花序無雌花；花梗短，花萼 3 深裂；子房卵形，花柱 3 枚，基部合生，柱頭外捲。蒴果球形，直徑 1.2 厘米，淺 3 圓棱；種子近球形，長 0.5 厘米，具蠟層。花期 4 至 6 月；果期 7 至 10 月。

主要分佈於中國長江以南地區、越南、老撾、泰國、馬來西亞等地。本澳可見於松山市政公園、路環石排灣後山。生於低山疏林中或山頂灌木林。

此樹種嫩葉略帶紅；速生樹種，蜜源植物，是值得推廣改造針葉林的先鋒樹種。

本土樹種

1. 鱉蜅錐 Castanopsis fissa (Champ. ex Benth.) Rehd

常綠喬木，高可達 20 米。葉薄革質；葉柄長 1 至 2.5 厘米；葉片橢圓形、長圓形或倒卵狀橢圓形，大小差異甚大，通常長 11 至 30 厘米，寬 5 至 9 厘米，頂端短漸尖或圓形，基部楔形，邊緣有波狀淺齒，上面無毛，下面有時被黃褐色短柔毛；側脈 15 至 30 對。穗狀花序直立，長 8 至 15 厘米，分枝成圓錐狀，具多數雄花和 1 朵頂生雌花，

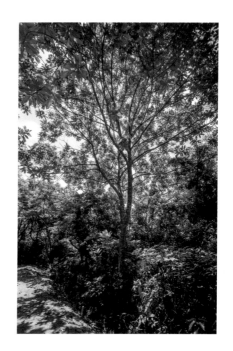

黧蒴錐

或有 1 至 2 個雌雄同序的穗狀花序生於雄花序的下部。果序長 8 至 18 厘米；殼斗卵圓形或橢圓形體狀，直徑 1 至 1.5 厘米，全包堅果，外面有鱗片狀苞片；堅果每殼斗內一個，球形或橢圓形體狀，長 1.3 至 1.8 厘米，直徑 1.1 至 1.5 厘米。花期 4 至 5 月；果期 10 至 12 月。

主要分佈於中國的廣東、海南、廣西、雲南、貴州、湖南及越南等地。本澳路環東北步行徑、樹木園、黑沙水庫有栽培。為速生造林樹種。

2. 翻白葉樹 Pterospermum heterophyllum Hance

常綠喬木。葉革質，二型，生於幼樹或萌蘗枝上的葉盾形，直徑約 15 厘米，掌狀 3 至 5 裂，上面幾無毛，下面密被褐色星狀短柔毛；葉柄長約 12 厘米，被毛，生於成長樹上的葉長圓形至卵狀長圓形，頂端漸尖或鈍，基部斜圓形或斜心形，長 7 至 15 厘米，寬 3 至 10 厘米，下面密被黃褐色短柔毛；葉柄長 1 至 2 厘米。花單生或 2 至 4 朵組成腋生的聚傘花序；萼裂片條形，長約 2.5 厘米，兩面均被柔毛；花瓣白色，倒披針形，與萼片等長；雌雄蕊柄長 2.5 厘米，雄蕊 15 枚，每 3 個組成一組；子房卵圓形，被毛。蒴果木質，長圓狀卵形，長 4 至 6 厘米，寬 2 至 2.5 厘米，被黃褐色絨毛；種子頂端具膜質翅。花期 6 至 7 月；果期 8 至 12 月。

主要分佈於廣東、廣西、海南、福建等地。本澳可見於紀念孫中山市政公園、松山市政公園、白鴿巢公園、路環等地。生於疏林中。

3. 山杜英 Elaeocarpus sylvestris（Lour.）Poir

小喬木。枝條圓柱形，無毛或被微毛。葉紙質，狹倒卵形，長 4 至 8 厘米，寬 2 至 4 厘米，頂端稍鈍，基部窄

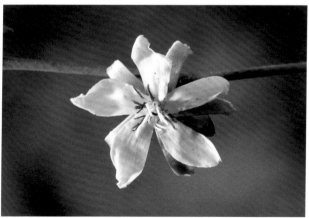

（上）翻白葉樹（果）
（下）翻白葉樹（花）

楔形，無毛，邊緣有鈍齒；葉柄長 10 至 15 厘米。總花序長 4 至 6 厘米，無毛；萼片披針形，長約 0.5 厘米；花瓣頂端撕裂，裂片約 10 條，略被毛；雄蕊約 15 枚；花盤 5 裂，被白毛。核果橢圓形，綠色，長 1 至 1.2 厘米，內果皮表面有腹溝 3 條。花期 4 至 5 月；果期 10 至 12 月。

主要分佈於廣東、廣西、江西、湖南、福建、浙江、雲南等地。本澳可見於松山市政公園。生於常綠闊葉林中。

四季蒼翠，枝葉繁茂，樹冠圓整，頗為美觀；對二氧化硫抗性強，可作為防護林帶樹種。

4. 樟樹 Cinnamomum camphora（L.）Presl

常綠大喬木；高 10 至 30 米，胸徑達 1 至 3 米，樹冠大；具樟腦香氣；小枝無毛。葉薄革質，互生，卵狀橢圓形或長卵形，長 6 至 12 厘米，寬 2.5 至 6.5 厘米，頂端急尖，基部寬楔形至近圓形，邊緣少波狀，葉面深綠色或黃綠色，有光澤，背面無毛或初時微被短柔毛；離基三出脈，側脈每邊 2 至 5 條，中脈在葉兩面均明顯，側脈在葉面上稍凸起，背面脈腋具明顯腺窩，窩內有短柔毛；葉柄長 2 至 3 厘米，花多朵，排成圓錐花序狀的聚傘花序，花序長 3.5 至 7 厘米，無毛或初時微被短柔毛；花黃白色或

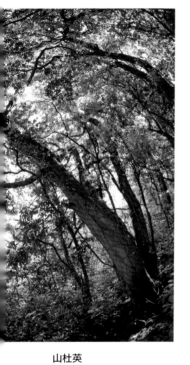

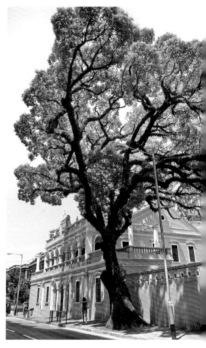

山杜英　　　　　　　　　　　　　　　　樟樹

黃綠色，長約 0.3 厘米，花被筒漏斗狀，花被裂片橢圓形，長約 0.2 厘米，外面初時微被短柔毛，後脫落，內面密被短柔毛；子房近圓形，花柱短，柱頭頭狀。果近球形或卵球形，直徑 0.6 至 0.8 厘米，熟時紫黑色，基部為增大成淺杯狀或碟狀的果托所承托，果托邊緣全緣。花期 4 至 5 月；果期 8 至 11 月。

　　主要分佈於西南至華南及華東。越南、朝鮮及日本也有分佈。本澳可見於盧廉若公園、白鴿巢公園、望廈山市政公園、紀念孫中山市政公園、宋玉生公園、氹仔及路環等地。野生或栽培。

　　植株各部分含芳香油，可提取樟腦及龍腦等。木材紋理細，耐水濕，有香氣，能驅蟲，樹冠幅大，蔽陰，為南方庭園及村旁綠化和遮陰的良好樹種。

　　目前澳門還保留著古樟樹 20 多株，雖歷經歲月滄桑，但絕大多數仍鬱鬱蔥蔥，是澳門重要歷史文物的一部分。

5. 陰香 Cinnamomum burmannii

　　喬木；高達 14 米，胸徑達 30 厘米；樹皮光滑，灰褐色至黑褐色，內皮紅色；枝纖細。葉革質，互生或近對生，卵圓形、長圓形，稀披針形，長 5.5 至 10.5 厘米，

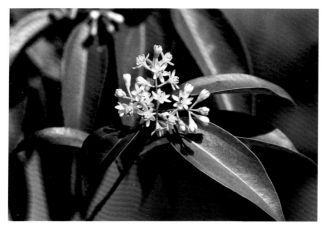

陰香

寬 2 至 5 厘米，頂端短漸尖，基部寬楔形，葉面綠色，光滑，背面粉綠色，兩面無毛；離基三出脈，中脈及側脈在葉面明顯，在葉背凸起；葉柄長 0.5 至 1.2 厘米，近無毛。花少數，排成圓錐花序狀的聚傘花序，花序密被灰白色微柔毛；花綠白色，長約 0.5 厘米；花梗長 0.4 至 0.6 厘米；花被內外兩面密被灰白色微柔毛，花被筒短小；子房近球形，略被微柔毛。果卵球形，長約 0.8 厘米；果托漏斗形，邊緣具齒裂。花期 8 至 11 月；果期 11 月至翌年 2 月。

　　主要分佈於中國的廣東、廣西、海南、湖南、福建、

雲南及印度東部、緬甸、泰國等地。本澳可見於何賢公園、二龍喉公園、螺絲山公園、氹仔大潭山郊野公園、小潭山、路環各地，尤以松山的數量最多。生於疏林、密林、灌叢中，或是溪邊及路旁。

　　陰香樹皮、枝、葉等均具各種藥用功效。其樹冠整齊，遮蔭效果好，是良好的遮蔭樹和行道樹。在國父紀念館院內，有一株樹幹粗大的樹木，那是澳門最老的一株陰香，至今仍枝葉茂密，生長旺盛。

常用樹種

1. 石栗 Aleurites moluccana

　　常綠喬木，高達 20 米；嫩枝密被星狀短柔毛。葉倒卵形或近菱形，全緣或 3 至 5 淺裂，頂端短漸尖，基部闊楔形、圓鈍或淺心形，無毛或下面疏被星狀毛；葉柄頂端有 2 枚腺體。花雌雄同株，聚傘圓錐花序頂生，長 7 至 15 厘米，密被星狀短柔毛；雄花花萼長約 0.3 厘米，常 2 深裂，雄蕊 15 至 20 枚，排成 3 至 4 輪，著生於凸起的花托上；雌花子房密被毛，每室具 1 顆胚珠，花柱 2 裂。核果近圓球形，有種子 1 至 2 顆；種子扁球形，種皮具疣狀突棱。

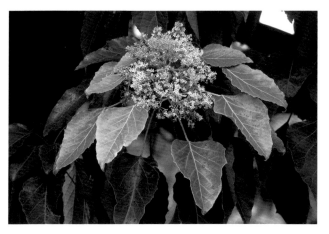

石栗

　　主要分佈於廣東、廣西、雲南、海南、香港、福建、
台灣等地。本澳可見於何賢公園、氹仔大潭山郊野公園、
路環石排灣郊野公園等地。

2. 鐵冬青 Llex rotunda

　　常綠喬木，當年生枝具縱棱，近無毛。葉薄革質或紙
質，卵形至橢圓形，長 4 至 7 厘米，寬 2 至 3.5 厘米，頂
端漸尖或近圓形，基部楔形，全緣，兩面無毛；葉柄長 0.8
至 1.8 厘米，無毛；托葉鑽狀線形，早落。花序聚傘狀或傘

鐵冬青

鐵冬青（果）

形狀，生於當年枝條上，具 2 至 13 朵花；雄花序總花梗長
0.7 至 1.5 厘米，花梗長 0.3 至 0.5 厘米，花白色，4 基數，
花瓣長圓形，直徑約，退化子房墊狀；雌花序總花梗長 0.05
至 0.1 厘米，花梗長 0.3 至 0.8 厘米，花白色，5 至 7 基數，
花瓣倒卵狀長圓形，長約 0.2 厘米，基部稍合生，退化雄蕊
長約為花瓣的一半，不育花藥卵形。果紅色，近球形或橢圓
形，直徑約 0.5 厘米，宿存的花萼平展；分核 5 至 7 枚，橢
圓形，長約 0.5 厘米。花期 4 月；果期 8 至 12 月。

　　主要分佈於中國的廣東、廣西、海南、香港、福建、
台灣、新疆及日本、韓國等地。本澳可見於松山市政公
園、路環樹木園、路環石排灣郊野公園等地。生於次生
林中。

防火林帶常用樹種

1. 木荷 Schima superba

常綠大喬木，葉互生而叢集枝之頂端，革質、長橢圓形，先端銳形或漸尖、基部楔形。邊緣為波狀或純齒狀，長 8 至 10 厘米，寬 2 至 3.5 厘米，葉柄扁平長 1.5 至 2 厘米。花具剛硬之小梗，淡紅色，生於近枝頂之葉腋、常多朵排成總狀花序，直徑 3 厘米，白色，花柄長 1 至 2.5 厘米，纖細，無毛。貼近萼片之下部具有早落性之紅色苞片 2 枚，長 0.4 至 0.6 厘米，早落。萼片半圓形，長 0.2 至 0.3 厘米，萼及花瓣各為 5 片有毛；雄蕊多數，著生於花瓣基部；子房五室各具胚珠 3 枚。蒴果直徑 1.5 至 2 厘米，扁平球形，徑 1.5 厘米，木質胞背開裂（五瓣裂）。種子扁平腎臟形長 0.7 至 0.8 厘米，寬 0.45 厘米，周緣略有狹翅。幹皮灰紅褐色或暗灰褐色，不規則淺溝裂或深溝裂，溝深可達 5 厘米，寬 3.5 厘米。花期 6 至 8 月。

主要分佈於浙江、福建、台灣、江西、湖南、廣東、海南、廣西、貴州。本澳於氹仔、路環常見栽培。

木荷屬陰性，與其他常綠闊葉樹混交成林，發育甚佳，木荷常組成上層林冠，適於在草坪中及水濱邊隔土層深厚處栽植。

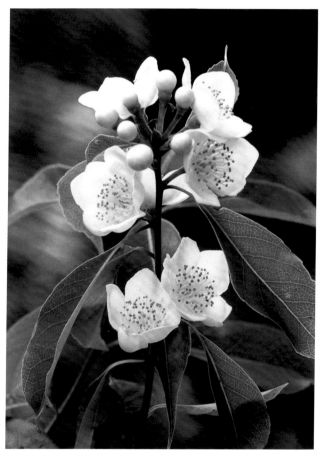

木荷（花）

木荷樹形美觀，樹姿優雅，枝繁葉茂，四季常綠，花開白色，因花似荷花，故名木荷。木荷新葉初發及秋葉紅豔可愛，是道路、公園、庭院等園林綠化的優良樹種。木荷木質堅硬緻密，紋理均勻，不開裂，易加工，是上等的用材樹種。木荷著火溫度高，含水量大，不易燃燒，是營造生物防火林帶的理想樹種。

2. 火力楠 Michelia macclurei Dandy

常綠喬木；芽、嫩枝、葉柄、花蕾及花梗均密被紅褐色平伏短絨毛。葉革質，倒卵形、橢圓狀倒卵形、菱形或長圓狀橢圓形，長 7 至 14 厘米，寬 5 至 7 厘米，上面初被短柔毛，後脫落無毛，下面被灰色毛雜有褐色平伏短絨毛；葉柄上面具縱溝，無托葉痕。花極芳香；花被片 9 枚，乳白色，匙狀倒卵形或倒披針形，長 3 至 5 厘米，內面的較狹小；花絲紅色；雌蕊群柄密被褐色短絨毛，雌蕊卵球形或狹卵球形。聚合果穗狀，長 3 至 7 厘米；蓇葖長圓形，倒卵狀長圓形或倒卵球形，疏生白色皮孔。花期 2 至 3 月；果熟期 10 至 11 月。

主要分佈於廣東、海南、廣西北部，越南北部。本澳於氹仔、路環常見栽培。

火力楠

火力楠（果）

澳門山林面對的挑戰與未來

　　山林的營造並非單純種植便可完成，要維持林分的穩健發展，需要投入大量的人力、物力及資源進行護養。奈何山林每天均面對著不同的挑戰及困難，有來自自然界的、有人為的，對山林造成的衝擊實在不容忽視，以下將簡述幾個對澳門山林持續發展造成困難及危害的因素。

衰退老化

　　樹木如人一樣，隨著年齡增長，身體機能亦隨之衍生不同的問題。如前所述，一般種植於林區的人工次生林先鋒樹種樹齡為 30 年。當樹木進入衰退期後，便會出現各種問題，如抵抗力降低，使得其抗病害能力減弱；受損後復原能力亦會減弱。加上植株高大，枝幹高處難以檢查，不易及時察覺，容易造成較大的傷害。

　　澳門路環黑沙海灘休憩區的木麻黃就是人工次生林的典型例子，就讓我們以此為例，深入探討。該區的木麻黃林建成於 20 世紀 60 至 70 年代，作為海灘防護林，發揮了很好的生態功能。然而，隨著時間推移，木麻黃日漸衰弱，頻發病蟲害。有鑑於此，澳門有關機構於 2012 年對黑沙海灘木麻黃林的每棵樹都進行了調查，結果顯示該區的

木麻黃林呈現衰退狀態。

　　已有研究表明，木麻黃衰退的外部症狀主要是緩慢衰弱而死亡，內部症狀則主要是心材變褐。澳門路環黑沙海灘休憩區木麻黃林衰枯現象正是這樣。這是多種生物和非生物長期綜合作用而造成的一種林木衰退病，成因涉及多個方面。首先，澳門路環黑沙海灘木麻黃林已有近 50 年樹齡。一般認為木麻黃屬短命樹種，在國外原產地適生條件下木麻黃的壽命也很少超過 50 年。木麻黃林成熟期為 10 至 35 年，黑沙海灘木麻黃林年齡結構老化，自然衰退；其次，黑沙海灘木麻黃林的林分結構單一，穩定性較差，容易感染病蟲害；再者，黑沙海灘乃旅遊區，遊人如織，木麻黃林下有許多供遊人使用的遊樂設施等，人為干擾嚴重，植被歸還林地的凋落物稀少，森林的自肥功能受到較大影響。另外，染病也是木麻黃林衰退的原因之一，主要是褐根病及白蟻危害。

　　基於上述原因，作為景區的重要組成部分，木麻黃林的衰退不利於其發揮生態服務與景觀功能，植被的作用也得不到有效的發揮。應對方法乃先為木麻黃植株進行復壯管理，並且結合土壤改良措施改善林地營養條件、加強病蟲害防治，避免外源病菌的傳染；亦需對植株進行合理修

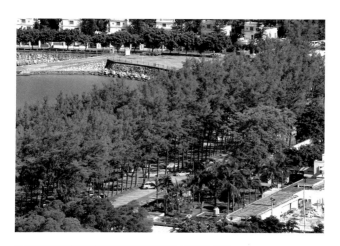

（上）黑沙海灘全景
（下）黑沙海灘木麻黃

剪整枝,保持地上地下生物量的合適比例,促進木麻黃的健康生長。對衰枯的木麻黃植株則採取重點管理,進行伐除補種。

重植樹木的方案乃考慮將單一林改變為混交林。選擇抗風、固沙、耐鹽、適應沙土環境及可營造熱帶景觀的樹種,以及適當增加一些觀賞性植物,加強景觀層次結構。由於種植範圍大,重植工作需分階段進行。2011 年底,首先將路環蓮花路受工程影響之 90 株小葉欖仁移植到黑沙海灘入口及黑沙公園外圍行人路。2012 年及 2013 年,則開始進行包括施工及綠化的整治工程。工程項目是在已重整的結構物上還原黑沙堤岸,設置海堤長廊、優化設施及景觀。自黑沙水上活動青年中心起向北長約 132 米,此海堤長廊分三個不同高差的平台,鄰近新黑沙馬路的第一個平台以綠化帶作為長廊與馬路的分隔。2012 年及 2013 年度,於該綠化帶分兩個階段種植小葉欖仁 43 株。

植物病蟲害

林區病蟲害就是指樹木在生長發育階段,在儲存和運輸過程中,受到其他生物的侵襲或環境條件無法適應的情

況，生理程式被破壞或干擾，在生理、組織與形態上出現一系列的不良反應。嚴重的情況下可能導致植物死亡，並引起其他的損失。

澳門的常見病蟲害有松突圓蚧（Hemiberlesia pitysophila Takagi）、馬尾松毛蟲（Dendrolimus puntactus Walker）、星天牛（Anoplophor chinensis Forster）、樟葉蜂（Mesoneura rufonota Rohwer）、白蟻、褐根病等等。如沒有做好病蟲害的防治工作，或未能及時進行治理，樹木所受的影響很大。澳門山林植物面臨的病蟲害主要有以下六種：

1. 松突圓蚧 Hemiberlesia pitysophila Takagi

屬同翅目（Homoptera），盾蚧科（Diaspididae），是中國對內及對外的森林植物檢疫對象。此蟲 1982 年 5 月首先在廣東省珠海市鄰近澳門的馬尾松林內發現，傳播蔓延速度很快。據 2000 年廣東省森林病蟲害防治與檢疫總站調查，蟲害分佈面積已近 2,000 萬畝，其中受害枯死或瀕死已更新改造的達數十萬畝。該蚧群棲於松針基部葉鞘內，吸食松針汁液，致使受害處變色發黑，縊縮或腐爛，從而使針葉枯黃、脫落。這一蟲害嚴重影響了樹木的生長，可造成松樹枯死。

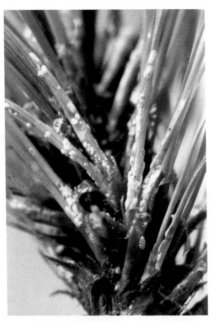

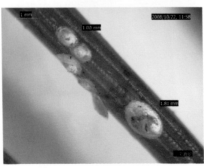

（上）松突圓蚧
（下）松突圓蚧幼蟲

2. 馬尾松毛蟲 Dendrolimus puntactus Walker

屬鱗翅目、枯葉蛾科，又名毛辣蟲、毛毛蟲。分佈於中國秦嶺至淮河以南各省。主要危害馬尾松，亦危害黑松、濕地松、火炬松，是中國歷史性森林害蟲。以幼蟲取食松針。一旦大規模爆發，松林在數日內，即可被蠶食精光，變得枯黃、焦黑，如同火燒一般，堪稱 "不冒煙的森林火災"。被害松林，輕者影響生長，重者造成松樹枯死。馬尾松毛蟲危害後，還容易招引松墨天牛、松縱坑切梢小蠹、松白星象等蛀幹害蟲的入侵，進一步造成松樹大面積死亡。

3. 星天牛 Anoplophora chinensis Forster

是中國、日本及韓國特有的一種天牛，一般都被當地認為是害蟲。每隻雌性星天牛交配一次就可以產達 200 顆卵，而每顆卵都會被分開藏在樹皮中。當幼蟲孵化時，牠會咀嚼入樹內，形成一條通道用來結蛹。由產卵至結蛹及成蟲為期可以達 12 至 18 個月。牠們在樹皮蛀孔產卵，導致樹木虛弱，甚至把樹幹及枝椏蛀空。星天牛的蟲患可以殺死多種不同的硬木樹。

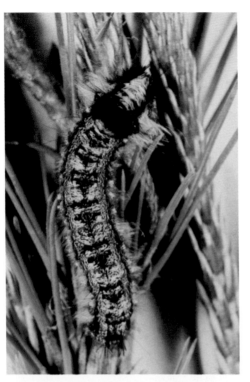

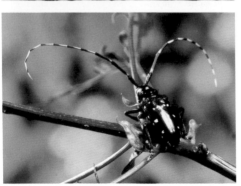

（上）馬尾松毛蟲
（下）星天牛

4. 樟葉蜂 Mesoneura rufonota Rohwer

體長約 1 厘米，頭部黑色，觸角 7 節，翅背黑色，前胸背板橙紅色，腹部黑色具光澤。幼蟲肥大，體背密生黑色斑點，以寄主葉片為食。成蟲飛翔力強，為害期長，且範圍廣。雌蟲產卵時，借腹部末端產卵器的鋸齒，將葉片下表皮鋸破，將卵產入其中。95% 的卵產在葉片主脈兩側，產卵處葉面稍向上隆起。產卵痕長圓形，棕褐色，每片葉產卵數粒，最多達 16 粒。一雌蟲可產卵 75 至 158 粒，分幾天產完。幼蟲從切裂處孵出，在附近啃食下表皮，之後則食全葉，以後再分散取食，將葉片很快吃盡。幼蟲食性單一，未見危害其他植物。

寄生主為樟樹。

樟葉蜂分佈於廣東、福建、浙江、江西、湖南、廣西及四川等地。

5. 白蟻

澳門地處亞熱帶，氣候溫暖，雨量充沛，空氣潮濕，且樹木種類眾多，非常適合白蟻繁殖、生長及蔓延。白蟻對澳門山林及樹木為害嚴重。關於澳門白蟻的物種，主要有台灣乳白蟻、黑翅土白蟻和黃翅大白蟻三種。2005 年至

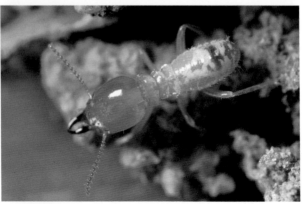

（上）樟葉蜂
（下）黑翅土白蟻

2010 年澳門特區民政總署與廣東省昆蟲研究所對危害澳門山林、行道樹及公園樹木的白蟻進行了系統調查，記錄白蟻共 9 種，其中 6 種為澳門的新記錄種。

於澳門離島山林採集的標本中，黑翅土白蟻佔調查樣本數量 69.36%；其次為黃翅大白蟻，佔 17.58%；台灣乳白蟻佔 8.08%。以下介紹於澳門較常見的 3 種白蟻。

a. 黑翅土白蟻 Odontotermes formosanus Shiraki

品級分化：繁殖蟻、兵蟻、工蟻等品級，工蟻品級為單型。

棲性特點：土棲性，築大型蟻巢於地下，由多個菌圃組成，分飛孔呈小圓錐體，4 至 6 月間在靠近蟻巢附近的地面上大量出現。

食性特點：培菌性。

危害特點：主要危害堤壩、林木及建築木質結構。

b. 黃翅大白蟻 Macrotermes barneyi Light

品級分化：繁殖蟻、兵蟻、工蟻等品級，且工蟻及兵蟻均有大小兩型。

棲性特點：土棲性，築蟻巢於地下，分飛孔呈半月形凹陷。

食性特點：培菌性，建有菌圃。

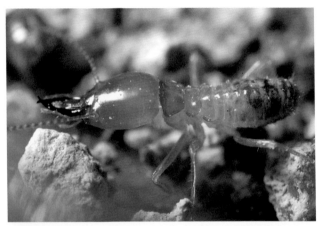

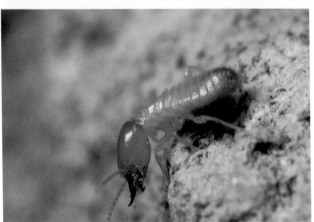

（上）黃翅大白蟻
（下）台灣乳白蟻

危害特點：主要危害堤壩、林木及建築木質結構。

c. 台灣乳白蟻 Coptotermes formosanus Shiraki

品級分化：繁殖蟻、兵蟻、工蟻等品級。

棲性特點：土木棲性；築大型蟻巢，蟻巢由土、白蟻糞便和唾液黏合而成，有主巢和副巢之分，可築巢於地上、地下、樹中及室內。

食性特點：木食性。

危害特點：世界性害蟲，起源於東亞，已成功入侵多個國家及地區，是重要的入侵性白蟻；危害林木、建築木質結構、古木、埋地電纜等，造成房屋坍塌、樹木空心、樹勢減弱或倒伏甚至死亡、電力或通訊中斷。

據 2005 年澳門離島山林調查的結果顯示，在 6,511 株活樹中有 1,045 株受到白蟻不同程度的危害，樹木的受害率達到 16%；據 2007 年澳門街道和公園樹木的調查結果顯示，共 488 株活樹受害，受害樹種達 74 種。

黑翅土白蟻和黃翅大白蟻先危害根頸部，接著於樹幹上築泥被或泥線，危害植物的韌皮部，植物因基部韌皮部輸導組織被蛀食，營養不能上下輸送而枯亡。在氹仔和路環林區，白蟻危害的程度與人類活動有密切關係。在人為干擾較少的林區，生態保持平衡，白蟻與其他物種共存但

未成災。而在車道、步行徑兩旁及人工開發過的區域,黑翅土白蟻的蹤跡隨處可見,主要原因是人類活動改變了生態環境條件,導致白蟻的天敵數量減少、食源增加,使白蟻更適宜生存與繁殖。此外,路燈及來往車燈也吸引更多的白蟻成蟲前來配對。

台灣乳白蟻除危害建築物外,還常在樹幹或樹基部築巢,尤其是行道樹及公園中的大樹。在樹幹或樹基部築巢的台灣乳白蟻,主要危害木質部,較為隱蔽,不易察覺。雖然植物仍然維持生命力,但台灣乳白蟻群體數量龐大,蛀食樹木速度快,樹幹容易被蛀空,最終導致樹木折斷墜枝,對行人和車輛的安全構成潛在的威脅。據 2007 年澳門行道樹和公園樹木的調查結果顯示,台灣乳白蟻的危害點共 161 處,佔危害總數的 31.4%,其中假菩提樹、海南蒲桃、木麻黃、大葉合歡、高山榕、細葉榕和樟樹等大樹或老樹更易遭受台灣乳白蟻的危害。

6. 褐根病

褐根病的病原菌為真菌,由根系感染,屬根部病害。褐根病菌喜酸性、高溫及多濕環境。菌落初期白色至黃色,後轉為黑褐色。褐根病菌(Phellinus noxius)屬於擔子

菌門（Basidiomycota），刺革菌科（Hymenochaetaceae），木層孔菌屬（Phellinus），特徵為子實體褐色，菌絲不具扣子體（no clamp connection）。木層孔菌屬內的菌種均為典型木材白色腐朽菌（white rot），能透過微形菌絲（microhyphae）等組織釋放酶，並降解細胞壁內木質素和多醣組成部分，如纖維素、半纖維素及果膠質，導致樹木木質腐爛。木層孔菌屬內大部分菌種以腐生方式存在於自然界或具有弱毒性的病原菌寄生於樹木中；只有少數菌種具有較強的毒性，尤其以褐根病菌的毒性最強。其寄主喬木物超過100種包括榕樹、樟樹、鳳凰木等。

　　褐根病病徵為落葉、樹木生長勢衰弱、死亡，地根部出現白色轉黃褐色至黑色菌絲面、根部白腐朽、木材可見黃褐色網紋構造，腐朽嚴重時根部組織海綿化，呈牛肚狀或棉花糖狀。各種樹木感染褐根病後死亡速度不一，故往往地上部尚有枝葉時（部分可觀察到樹勢衰退情形），地下部多已腐朽殆盡，而毫無徵兆的傾倒，衍生公共安全問題。

　　澳門半島東望洋山（松山）的植物群落感染了褐根病，染病樹木的根部呈紅褐色，而且感染面積會逐漸擴大，最後整棵樹都會因為根部腐爛而死亡。褐根病主要通過殘留在土壤中的病根傳播病害，因此殘留在土壤中之病根的生

態環境與病害發生息息相關。在林地主要是健康根部與殘留的病根接觸染病，病根殘留土及遺留的帶病殘株是該病的二次感染源，這是褐根病在林地傳播的主要途徑。

褐根病菌喜歡酸性土，在 pH 值高於 7.5 的環境下不能生長，大量孳生褐根病菌的土壤 pH 值一般是 3.9 至 5.0。東望洋山（松山）的土壤為酸性土，pH 值 4.9 至 5.5，符合褐根病菌孳生的 pH 值條件。從發病次數的記錄顯示較常發生於海邊沙質土壤，其他地區的黏質土壤偶有發生，此現象可能與土壤含水力有關。褐根病菌在浸水狀態的殘根存活能力較差，在含水較少的殘根上存活能力較好。沙質土壤含水力及含水持久性不及黏質土壤，較易保持土壤相對乾燥的狀態，因而有利於褐根病菌的存活。而黏質土壤處於高濕度的狀態較長久，因而不利於褐根病菌的存活。東望洋山（松山）的土壤中的沙質成分較多，故適合褐根病菌的孳生。

褐根病菌危害植物的初期，植物的地上部分沒有任何病徵，而當地上部分出現黃化凋萎時，根部已有 60％至 70％以上受害。在此情況下如欲進行治療處理，為時已晚。到目前為止仍沒有正式的藥劑試驗，故褐根病的防治工作，仍以預防為主。褐根病主要的傳染源是病殘根，其

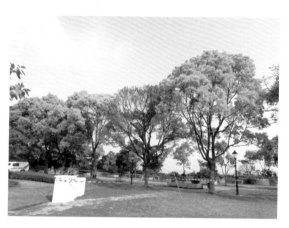

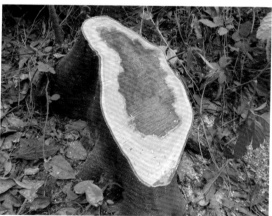

（上）感染褐根病枯死的樟樹
（下）陰香褐根病株（病變處變褐）

傳播途徑主要靠病根與健康根的接觸。因此，只要能阻止病根與健康根接觸，並殺死或除去土壤中的染病殘根，就可以達到防治效果。

　　森林群落在抵禦病害方面往往與群落結構之間存在密切的關係，物種之間的不合理搭配和群落結構的單一往往會成為某些病害爆發的重要原因。已有研究顯示，群落中不同植物種類間對褐根病的抗性不完全相同，有些種類對褐根病表現出較低的易感性和較高的抗性。因此，合理地選擇植物種類用於受褐根病影響的群落之林分改造能優化群落的功能，提高群落的抗病性。最新研究成果顯示，陰香、假蘋婆、土蜜樹、蒲葵等種類對褐根病的易感性較強；而黃皮、龍眼、九節、楤木、白背葉、蒲桃、紅葉紫棱、對葉榕、山芝麻、山指甲、鴨腳木、山蒲桃等鄉土樹種對褐根病的易感性很低，表現出較強的抗性。基於此，在褐根病易發地帶不宜種植對褐根病易感性強的鄉土樹種；而黃皮等易感性很低的，則可以廣泛用於東望洋山（松山）及其周邊的林分改造工作中。這不僅有助於降低本地森林群落對褐根病的易感性，提高抗病性，同時也可以規避引進外來樹種時可能帶來的入侵風險。

山火

　　山火的發生可能是人為不小心留下火種所致，亦有可能是秋高氣爽，空氣濕度偏低而自然引起。按民政總署的統計數據，自 1987 年至 2013 年止，於澳門離島山林發生的山火次數為 82 宗，受影響面積達 551,250 平方米（見表七）。從資料可見，於上個世紀山火發生的次數較多，且受影響面積較大，相信是市民對防火知識的薄弱及山上滅火設施不足所致。以致當山火發生時，未能及時撲滅。為改善防火情況，保護山林資源。民政總署與消防局合作，於 2000 年起於路氹 13 條步行徑內設置防火拍籠 21 個及緊急求助熱線標識等設施。如遇山火時，市民可按指示盡快通知有關單位；或可按火勢，在安全情況下利用火指進行撲滅，減緩火勢的蔓延。

　　2000 年設置防火拍籠後，則只有 2010 年於九澳水庫發生的山火最為嚴重，受影響的面積超過 20,000 平方米。九澳水庫所在山體並沒有鋪設水管，沒有水源。當山火發生時，消防車因車體大，未能開入步行徑內，只能停於能及的路段，再以駁喉方式灑水救火，情況危急且困難，以致大面積樹木被燒傷或燒死。山火發生後，民政總署先讓

表七　1987年至2013年澳門離島山林的山火次數及火場面積、燒毀樹木表

年份	山火次數	火場面積（平方米）	燒毀樹木（株）
1987	3	1,160	156
1989	2	1,600	240
1990	3	880	9,500
1991	6	63,600	9,500
1992	6	31,800	4,700
1993	29	219,840	32,976
1994	4	91,190	13,678
1995	3	1,640	246
1996	3	30,400	4,560
1997	9	21,050	3,238
1998	1	30	2
1999	2	56,900	7,000
2004	3	6,660	688
2005	1	350	-
2008	2	1,700	-
2010	1	20,500	-
2011	1	1,000	300
2012	2	750	30
2013	1	200	12
總數	82	551,250	86,826

註：僅記錄1987年至2013年間山火發生年份的數據。

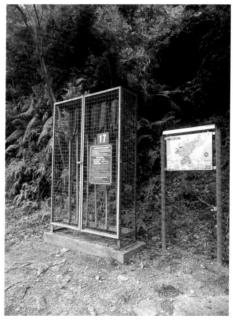

（上）1993 年被
火後的大潭山
（下）防火拍籠

（上）2011 年九澳水庫
（下）2014 年九澳水庫

山林自行修復，但至 2011 年仍未好轉。故於 2012 年 3 月綠化周期間進行大規模人工重植工作，由市民大眾及解放軍駐澳部隊共同種植，種植樹木以本地鄉土樹種及防火樹種為主。

　　山火對山林的破壞性強，可於瞬間摧毀一片成林，且林區需 10 年以上的時間才可恢復茂密的景致。因此，防火工作對山林來說極其重要。

人為影響

　　都市人每天過著忙碌的生活，週末及假日時，喜歡遊走於大自然中，享受綠色生活。近年，至山林郊遊的市民絡繹不絕，於活動期間，稍有不慎，對環境亦會造成不同程度的損害。

　　1. 遊山人士喜歡一面郊遊一面進食，食物及飲品的包裝紙，最好是先帶下山，再丟棄於山下的垃圾桶內。因為丟棄於山上的垃圾有可能會溢出、被風吹走或被野生動物翻弄，除造成污染外，殘餘物被野生動物食用，對牠們亦可能造成不良影響。

　　2. 山上種植的植物繁多，植物的形態各有不同，葉

片的形狀、葉色，植物的花期、形態，各具特色，各有不同。遊山人士切勿採摘樣本帶回家，胡亂折斷枝條對植物亦會造成傷害。

3. 有些遊人希望能在山上能留下"到此一遊"的記號，因此於樹幹刻上文字或圖案。這對樹木造成的影響較大，因為不同程度的樹皮受損，將會影響樹木輸送養分。植物生長所需的營養物，一方面來自根吸收的水和無機鹽，另一方面來自葉片光合作用製造的有機物、水和無機鹽的運輸靠木質部的導管。樹皮受損後，有機物不能向下運輸，時間一長，樹木的根系就會因無法獲取營養而死。

山林的管理與未來

澳門對山林管理的方針和政策如下：

1. 持續對林相衰退的山林進行林分改造，加快演替的進程，達至中生性頂級群落。

2. 在保證生態效益的同時，提高林分的美學價值。引入刺桐、火焰木、鵝掌藤、木油樹等觀賞樹種，利用花色、葉色的時象變化營造絢麗多變的四季景象。應在局部構建特色植被類型，例如建設山地雨林景觀，將離島建成高水

準的城市森林公園。

　　3. 提高林分的生物多樣性保育功能。增加羅浮柿、鐵冬青、水石榕、重陽木、樟樹、楓香等樹種，為華南地區的原生鳥類提供更豐富的食物來源和築巢環境，同時透過鳥類促進林分的自然更新。

　　4. 加強山火預防工作。配合林分改造的工作，在各改造區適當的位置和山脊部分，種植荷木、火力楠等抗火能力較強的闊葉樹木，營造防火林帶。目前已在離島區營造之防火林帶總長度 4,000 多米，可在山火發生時阻隔火勢的蔓延。另外，有序地於各林區步行徑鋪設消防水管，已安裝之網絡管道達 1.2 公里，加強巡山員的巡查工作，降低山火發生的風險。

　　5. 改善林區土質的肥力和含水量。在林分改造工作的同時，於改造區內依山勢或集水面積較大的適當位置，開挖多個容積為長 2.5 米 × 闊 1.5 米 × 深 1 米的坑道（大小可按實際環境作調整），將日常山林及濕地護理時所得的樹枝、樹葉、水浮蓮、藻類等天然資源，加入花生麩、竹炭、化肥等肥料堆於坑道內，再回填泥土，這便是 “土坑堆肥”。“土坑堆肥” 是希望能為山上的樹木提供肥料，以助其生長，同時亦有儲水、減慢徑流速度的作用，以供樹

木攝取。經實驗證明，土坑區土壤的含水量、pH 值、有機質和全氮的指標均比無土坑區高，土坑區植物的生長優於無土坑區，表明土坑區的土壤物理結構和土壤肥力都有所改善，此法在林區生態恢復中將繼續應用及推廣。

6. 藤本植物的控制。藤本植物的瘋長對澳門植被的危害較為嚴重，尤其在路環島的一些受到干擾較為嚴重的山坡上。這些具本地植被危害性的藤本植物主要包括木質藤本植物：藤黃檀（Dalbergia hancei）、青江藤（Celastrus hindsii）、夜花藤（Hypserpa nitida）和小葉買麻藤（Gnetum parvifolium）等等；草質藤本植物為薇甘菊（mikania micrantha）。在這些受害的群落中，藤本植物成片地大面積覆蓋稀疏低矮的喬灌木林冠，成為絕對的優勢種，往往形成低矮的藤本覆蓋的群落外貌。藤本大面積爆發的最直接影響，就是使群落原有的喬木、灌木大量死亡或者生長不良，群落演替進程受到嚴重干擾，從而導致植被嚴重退化。澳門地區藤本植物的大面積爆發的原因尚未確定，但是除了氣候變化外，應該與人為干擾也有密切關係。由於人為干擾可能對這些藤本植物的爆發存在巨大的促進作用，應該盡量減少人為對群落喬木層的砍伐破壞，降低大面積林窗出現的幾率；對於已經嚴重爆發的地段，在進行

人工清除之後，應迅速進行原有植被的恢復。

　　山林的健康發展除需要負責單位的持續協調、護養、重整及優化外，亦需大眾共同愛護及合作，為自然資源出一分力。只有這樣，才可保有本澳綠悠悠的青蔥山嶺。

主要參考書目

侯學煜，《中國的植被》，北京：人民教育出版社，1960 年。

王伯蓀，《植物群落學》，北京：高等教育出版社，1987 年。

朱膺，《澳門地質概況》，載《華北地質礦物雜誌》，1997 年第 2 期。

施達時、白加路，《離島綠化區的發展》，2002 年。

楊駿，《澳門環境地質變化對旅遊環境影響研究》，長安大學構造地質學碩士論文，2009 年。

邢福武等，《澳門植物誌》第一卷，2005 年。

邢福武等，《澳門植物誌》第二卷，2006 年。

澳門民政總署、廣東省昆蟲研究所合編，《澳門白蟻》，2012 年。

澳門民政總署編，《澳門植被誌》，2013 年。

澳門特別行政區地球物理暨氣象局 ，2013 年。http://www.smg.gov.mo

澳門特別行政區地圖繪製暨地籍局，2013 年。http://
www.dscc.gov.mo

澳門特別行政區統計暨普查局，2013 年。 http://www.
dsec.gov.mo

http://www.baike.com/wiki/%E5%8E%9F%E7%94%9F%
E6%9E%97

http://wiki.mbalib.com/zh 至 tw/%E6%AC%A1%E7%
94%9F%E6%9E%97

圖片出處

施達時、白加路，《2002 離島綠化區的發展》。

《澳門植物誌》，第一卷，2005 年。

《澳門植物誌》，第二卷，2006 年。

《澳門白蟻》，2012 年。

《澳門植被誌》（第一卷）至陸生自然植被，2013 年。